微距下的沈尹默系列之三

沈尹默詩稿十二種

張一鳴 編

浙江人民美術出版社

圖書在版編目（ＣＩＰ）數據

微距下的沈尹默．系列之三，沈尹默詩稿十二種 / 張一鳴編．－－杭州：浙江人民美術出版社，2018.7
ISBN 978-7-5340-6899-7

Ⅰ．①微… Ⅱ．①張… Ⅲ．①行書－法書－作品集－中國－現代②行草－法書－作品集－中國－現代 Ⅳ．①J292.28

中國版本圖書館CIP數據核字(2018)第131086號

編　　　者：	張一鳴
責任編輯：	水　明
責任校對：	黃　静
責任印製：	陳柏榮

統　　　籌：	翁明峰	邢益鳴	翁思茗	張　蕾
	楊群英	張敏捷	熊水花	張決彰
	方素君	謝銀江	熊雯雯	丁震良
	高　娟	王美玉		

微距下的沈尹默系列之三
——沈尹默詩稿十二種

出版發行	浙江人民美術出版社
地　　址	杭州市體育場路347號
電　　話	0571-85176089
網　　址	http://mss.zjcb.com
經　　銷	全國各地新華書店
製　　版	杭州美虹電腦設計有限公司
印　　刷	浙江海虹彩色印務有限公司
開　　本	889mm×1194mm　1/12
印　　張	5.333
印　　數	0,001-2,000
版　　次	2018年7月第1版·第1次印刷
書　　號	ISBN 978-7-5340-6899-7
定　　價	55.00元

如發現印裝質量問題，影響閱讀，請與本社市場營銷部聯係調換。

前言

沈尹默（一八八三—一九七一），原籍浙江吳興，生于陝西漢陰，是我國著名的學者、詩人，更是一位中國現代史上載入史册的劃時代的書法宗師。他歷任北京大學教授、《新青年》編委、北平大學校長、中央文史館副館長等職，他參與創建了上海市中國書法篆刻研究會并任主任委員，爲推動我國的書法事業做出了巨大貢獻。

筆法是書法的核心，元代趙子昂所言『用筆千古不易』，是指用筆的法則，是對筆法重要性的高度强調。沈尹默所起的作用與趙子昂類似，他在清末民初『碑學』大潮洶涌之時，身體力行地繼承和倡導傳統『二王』書法，使當時將要淹没的『帖學』重新崛起，成爲現代帖學的開山盟主。法度美是中國傳統書法最重要的審美價值，歷代書法名迹無一不法度森嚴而又各具面貌，可見筆法不是僵死的東西。沈尹默在他的書論中反復强調筆法是書法的根本大法，他抓住了書法這一要害問題，不但在理論上得到完滿的解釋，而且在實踐上也取得了巨大的成就。

怎麽才能掌握筆法？細看歷代法書名家墨迹至關重要。沈尹默也是在二十世紀三十年代隨着故宫開放得以觀摩晉唐宋法書名作，這使其『得到啓示，受益匪淺』，其書法才『突飛猛進』的。祇有真迹才能體現出用筆『纖微向背，毫髮死生』的奥妙。鑒于科技的飛速發展，以前字帖中看不清楚的細節現在可以通過數碼微距攝影呈現出來，甚至包括書寫者自己都没有留意的東西，在微距下可以一覽無餘。『微距下的沈尹默』系列精選代表沈尹默書法最高水準的墨迹，采用真迹微距拍攝精印，使書法研究者不僅可以體會到原帖的風神，而且可以領會到筆毫往來的動勢、中鋒提按運筆引起的墨色細微變化等。所選作

自作詩九首·致汪辟疆（縱二一·五厘米　横五七·七厘米）

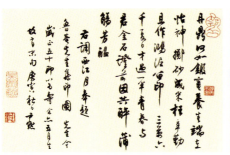

西江月・奉題張魯庵集印圖
（縱二七・六厘米　橫三九・三厘米）

自作詞四首（縱二一・三厘米　橫五二・三厘米）

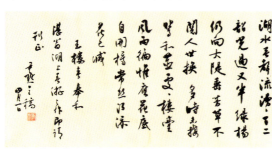

玉樓春・和馬一浮（縱三〇厘米　橫五三・五厘米）

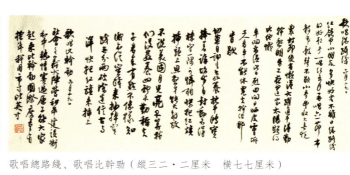

歌唱總路綫、歌唱比幹勁（縱三二・二厘米　橫七七厘米）

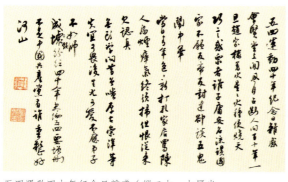

五四運動四十年紀念日雜感（縱二七・七厘米　橫四二・八厘米）

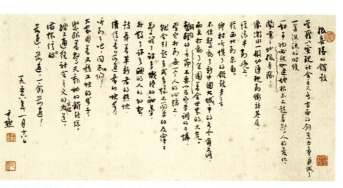

報喜隊的鑼鼓（縱二八厘米　橫五二厘米）

品不但風格多樣，而且以沈尹默最擅長的小字精品爲主，基本上采用通篇原大與局部放大相結合的方法，相信該系列的出版對廣大書法愛好者探求前賢筆法有事半功倍之效。

在中國現代書法史上，沈尹默先生以其深厚的功力、精湛的筆法、獨特的造詣爲海内外藝界所推崇。其流傳作品以行書爲多。他走的是『二王』一脈的路子，嚴守筆法，但不板不怪，其作品典雅潤逸，初看平平，然而細看，就會發現其功力極其深厚，愈看愈耐看。其用筆清圓秀潤而兼勁健遒逸，點畫像金像玉，流美生動，精美神奇。尤其難得的是，在行書中，把點畫交待得十分清楚，不搞『朦朧一派』。他的行書既吸收了『二

四

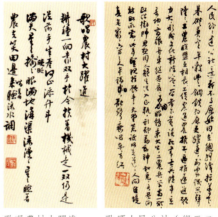

沁園春（縱二五‧三厘米　橫四五厘米）

歌唱農村大躍進（縱三〇‧六厘米　橫一二‧八厘米）

歌頌人民公社（縱三二‧一厘米　橫二四‧九厘米）

紅領巾歌（縱二五厘米　橫四〇厘米）

工農業大豐收（縱三六厘米　橫五九厘米）

王』一脈帖學的精華，又加入了魏碑中勁健的骨力，最終開創了清新俊美的『沈氏書風』。

沈尹默的行書風格極多，其作品洋溢的書卷氣令人沉醉，但是他字裏透出的一種強勁的『骨力』又告訴我們，這不是集古人的，而是帶有創造性的作品。他以自己的實踐塑造了充滿立體感與圓潤感的點畫，把書法中最核心的中鋒用筆發揮到了極致。無論怎麼說，這都是一個很了不起的藝術創造與美學貢獻。

本書選用沈尹默詩稿十二件，寫于二十世紀四十年代至六十年代，這一時期的大量佳作，足以比肩唐宋書家。《自作詩九首‧致汪辟疆》寫于重慶時期，用筆瀟灑靈動，圓融通透，滿紙書卷氣；《自作詞四首》儒雅淳厚，筆精墨妙，用筆結字均不減唐宋書家；《西江月‧奉題張魯庵集印圖》及《玉樓春‧和馬一浮》，用筆絕似米襄陽，體勢較米略為端正，而用筆絕不減米；《五四運動四十年紀念日雜感》及《歌總路綫》等，精彩紛呈，簡直可與米芾、薛紹彭法書相比肩；其餘幾件均不落凡俗，已入化境。

自作詩九首・致汪辟疆

（縱二一・五厘米 橫五七・七厘米）

霜中

霜中索笑共寒梅，暖意深憑淺淺杯。自是人生長寂寞，一江宿霧放船回。

次韻答旭初

麻箋慚十萬，歲月惜三餘。去住緣同淺，功名事已疏。有詩題過客，何計愛吾廬。籠霧寒梅發，閑庭晚更虛。

元詩有『十萬麻箋客，飄然興有餘』之句。

寒夜聞檮

檮聲起遙夜，寒意入孤燈。正使鄰雞喚，

還教旅雁興。客愁殊未已，鄉夢復何曾。倘有梅堪寄，高枝出手能。

山齋

山齋長寂寂，小別念青燈。有酒終當醉，吟詩或可興。亂離哀庾信，飲食累何曾。此際禁風雪，梅花却最能。

感題呈旭初、元龍

天心難忖度，世事幻風燈。兵火愁胡底，衣冠望中興。長吟吾輩慣，痛飲幾時曾。憂樂相煎

迫，忘情苦未能。

登樓

杯空江灩灩，闌迴霧冥冥。環嶂添寒色，疏梅發晚馨。登樓念王粲，無地著劉伶。生事悲何益，干戈久慣經。

偶閱晦聞詩，即效其體以寄慨

塵陌巾車每獨行，當年湖海有聲名。詩篇可為窮愁好，世味還由酒食生。初雪歌筵含暖意，晚風花檻寄深情。沉哀即在歡娛際，此

事從來未易明。

辟疆贈詩因答

早歲緣情賦物華，新來隨分門尖叉。不曾丸藥聽鶯囀，枉過溪頭杜老家。工詩何與人間事，遣恨爲歡兩未能。勝似春蠶飽桑葉，糾纏恰與日俱增。

消息

但養爲官拙，于慚處世工。吟成半苦樂，飲罷一窮通。戶外花當日，簷前鳥弄風。會心誰到此，消息有無中。

近作錄請辟疆先生吟正，尹默呈稿。

自作詞四首

（縱二一・三厘米　橫五二・三厘米）

思佳客

十一月廿四日曉起，陰陰欲雪，從來煩惱都上心來，寫此遣悶。

坐想行愁懶似雲，陰陰天氣易黃昏。向來總覺秋情淡，不道人情淡十分。從夢裏，話情親，醒來依

舊沒精神。而今剩飲相思酒,一醉方知味道醇。

浣溪沙

十一月廿四日雪,與權弟話去歲杭州大雪中相送情事感賦。

湖上年時一段情,旋逢旋別太忙生,滿天風雪送人行。

今日雪中應置酒，酒杯到手莫辭傾，須知歡醉勝愁醒。

減字木蘭花

人涉卬否，終日皇皇須我友。

千百年來，一樣人情看不開。

誰能拋撒，春日佳花秋

夜月。酒樣釀情，一醉從來不易醒。迷離倘恍，才說歡娛還悵惘。忒煞情多，淺笑佯嗔奈若何。明明如月，莫管當前圓與缺。將缺成圓，此事從來一任天。

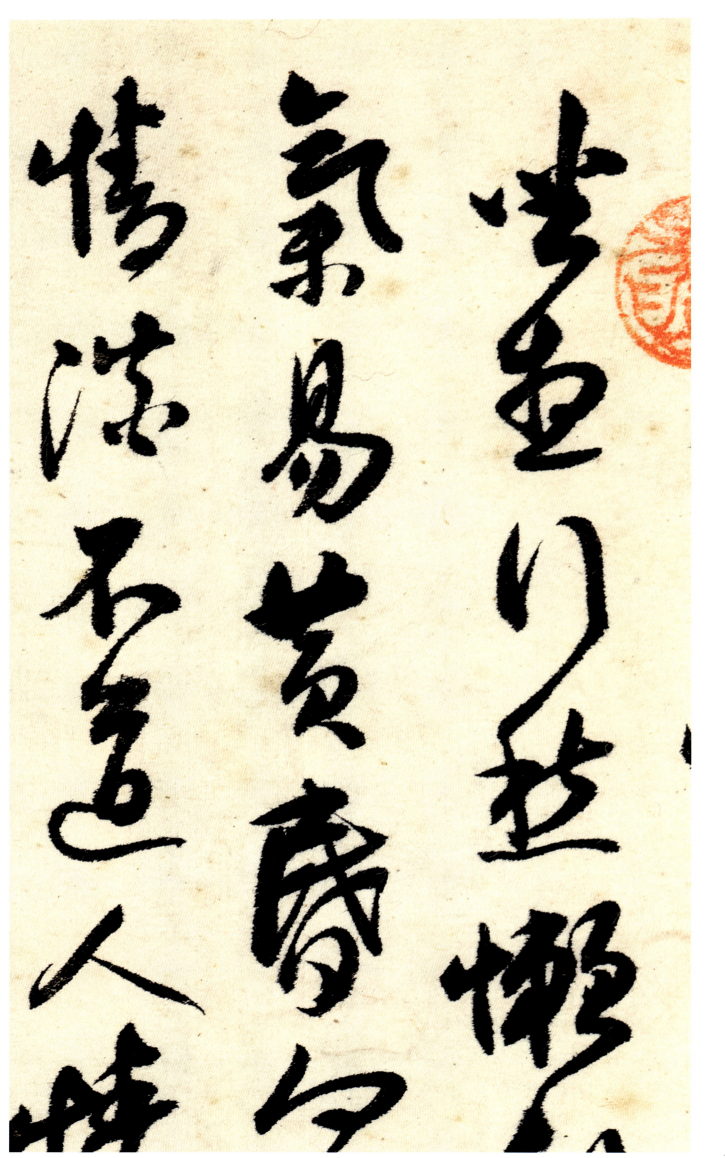

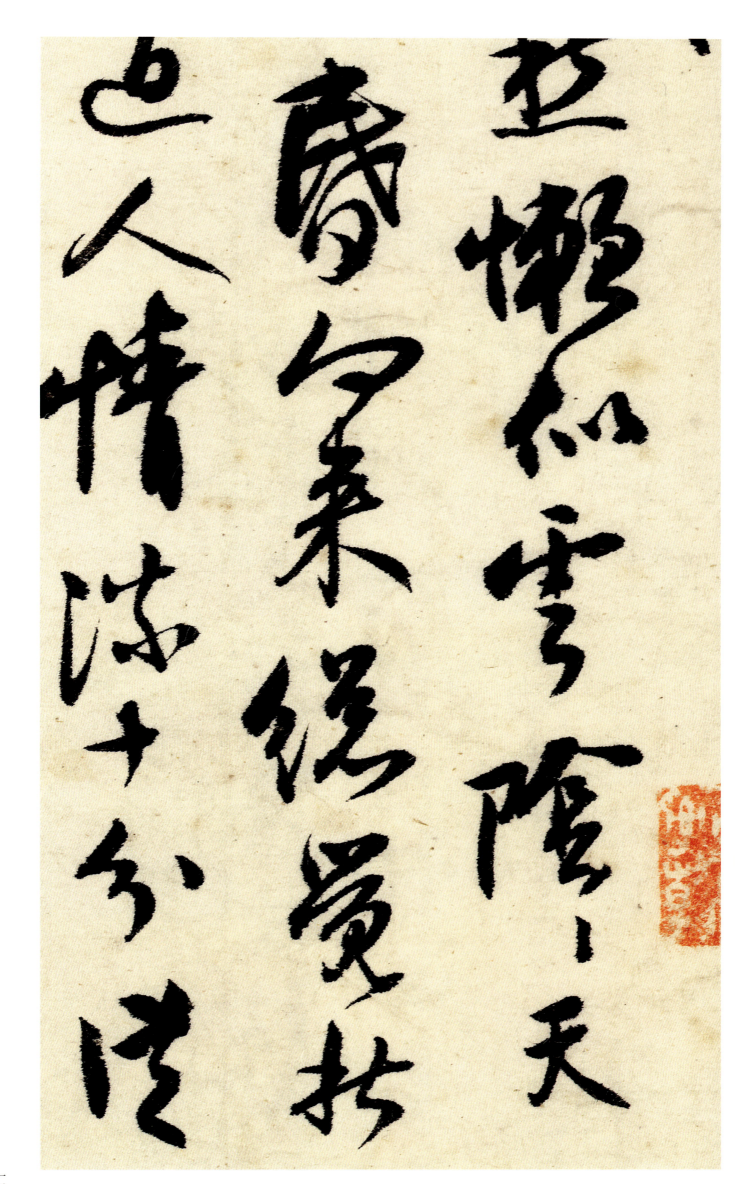

西江月·奉題張魯庵集印圖（縱二七·六厘米 橫三九·三厘米）

丹鼎何如鍛竈，養生端在怡神。擲砂成米枉辛勤。且作鴻泥留印。

千夏日,才過一半青春。與君金石證前因。共醉蒲觴芳醞。

右調《西江月》,奉題

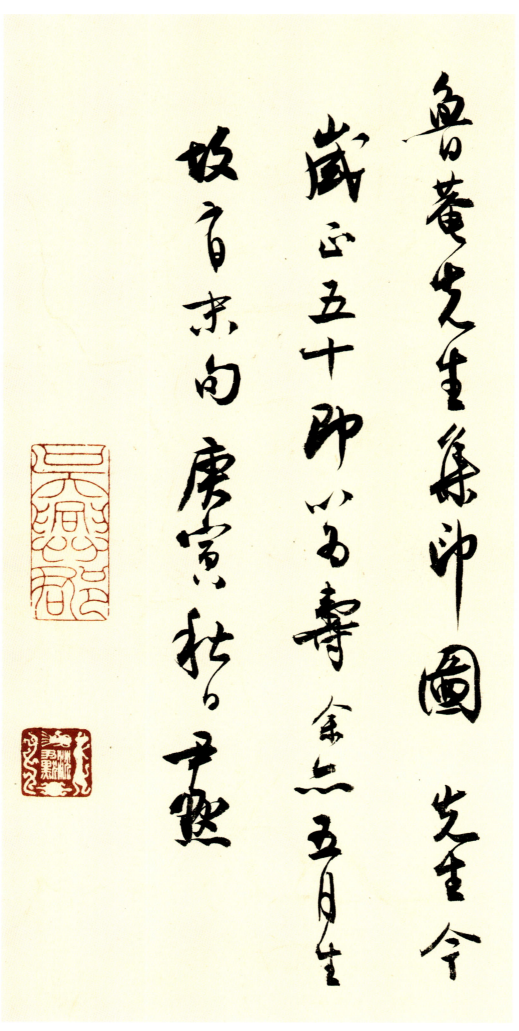

魯庵先生集印圖。先生今歲正五十，即以爲壽。余亦五月生，故有末句。庚寅秋日，尹默。

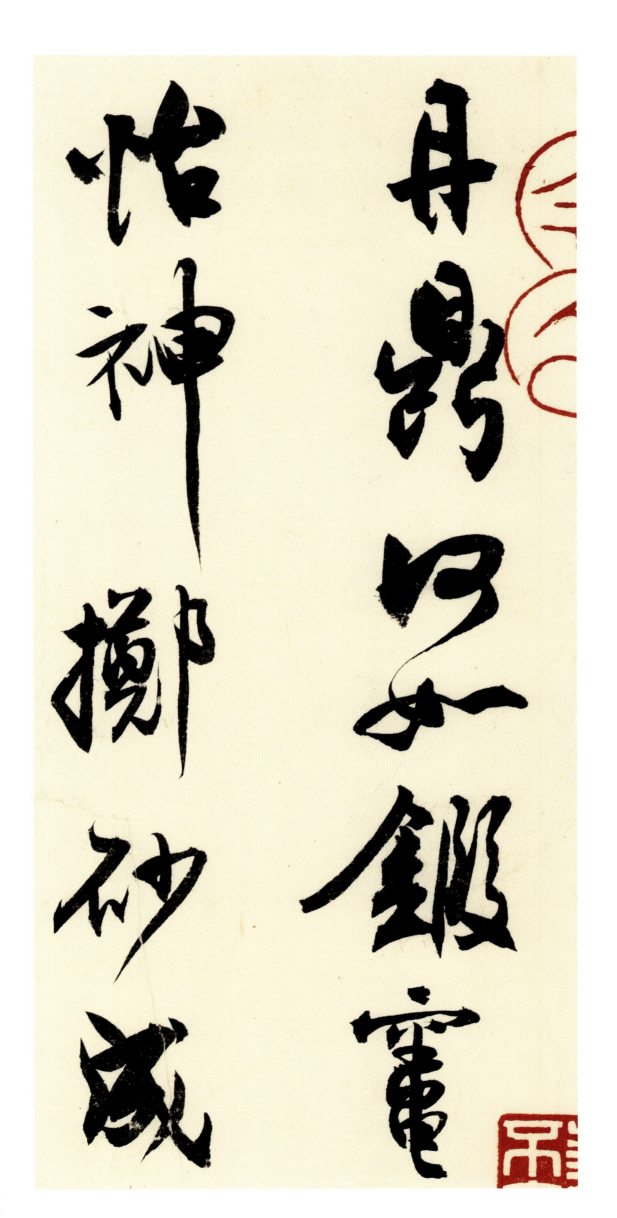

魯菴先生集卯歲正五十卯八年故有來句廣寬

冬冲先生八十寿余二五月生
冬冲图
庚寅枇杷熟

玉樓春·和馬一浮（縱三〇厘米 橫五三·五厘米）

湖水無聲流漫漫。百二韶光過又半。綠楊仍向大堤垂，芳草不

關人世換。多時未接鶯和燕。處處樓臺風雨遍。惟應花底

自开樽,常恐酒添花已减。

《玉楼春》奉和

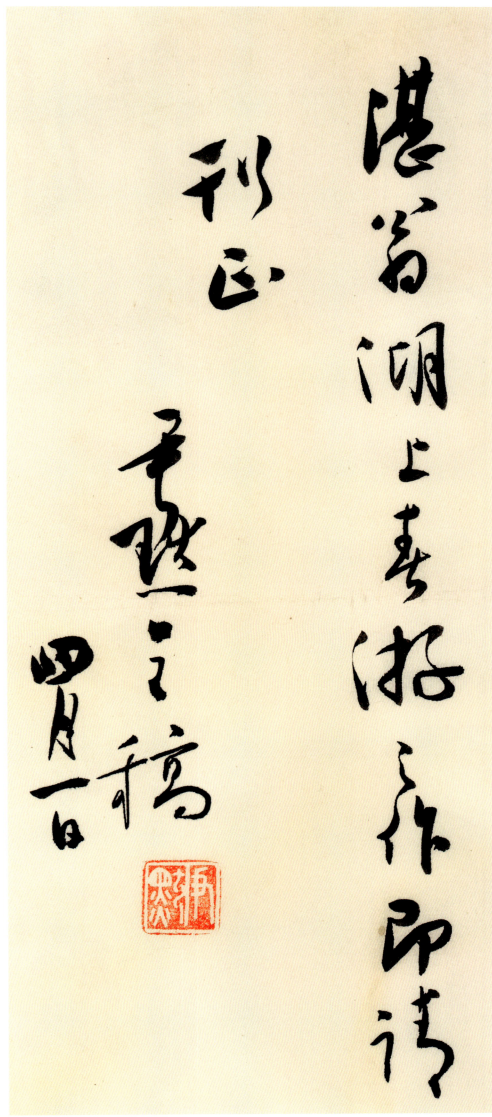

湛翁湖上春游之作,即請刊正。尹默呈稿,四月一日。

湖水多新流

船光无边又此

湛菪湖上春畫湛
行庄
无怨之

五四運動四十年紀念日雜感（縱二七·七厘米 橫四二·八厘米）

五四運動四十年紀念日雜感 會賢堂上閑風月，占斷人間百十年。一旦趙家樓着火，星星火種便燒天。

巧言惑眾者誰子，庸安名流誤國家。不願反帝反封建，却談五鬼

鬧中華

當年筆色新，打孔家店罵陳人，烏煙瘴氣終須掃，但恨從來欠認真

無邱學問昔曾嗤厚古崇洋等

鬧中華。當日青年色色新，打孔家店罵陳人。烏烟瘴氣終須掃，但恨從來欠認真。無頭學問昔曾嗤，厚古崇洋等

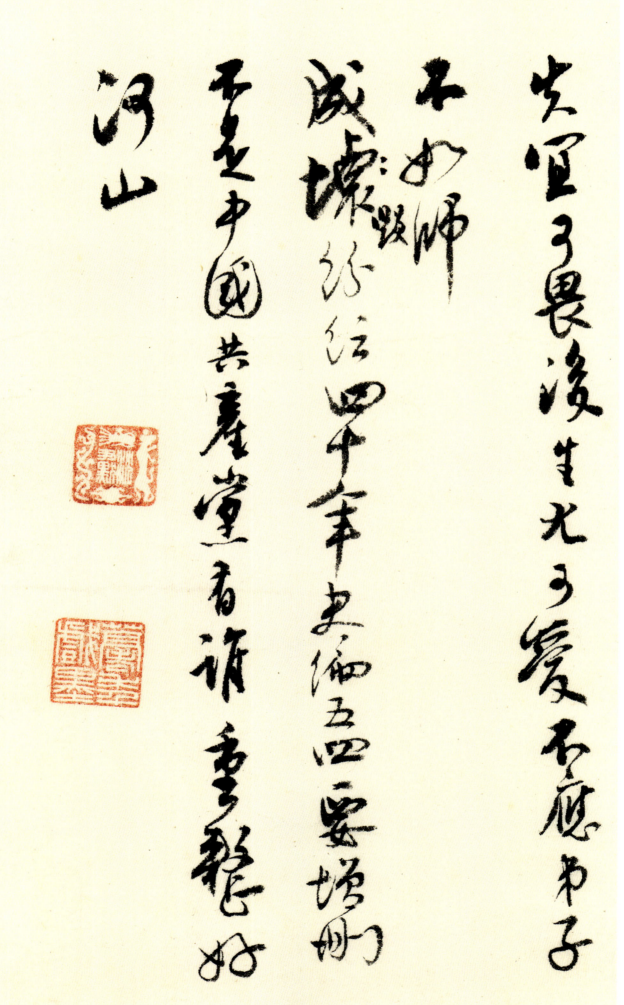

失宜。可畏後生尤可愛，不應弟子不如師。成毀紛紜四十年，史編五四要增刪。不是中國共產黨，有誰重整好河山。

五四運動卌年
頃讀燕山洞風月
且題家樓畧次星

年纪念日杂感

所月占断人间百十年一

星、火种便烧天

閩中筆
常苦筆鋒,新
人烏煙瘴氣絕之須

歌唱總路綫、歌唱比幹勁（縱三二·二厘米 橫七七厘米）

歌唱總路綫 六月十七日 紅領巾，小朋友，多快好省不離口，總路綫的好歌手。一唱紅五月，再唱六一節，布穀布穀聲不歇，小麥豐收大喜悅。農村即使有懶漢，大躍進中得勤

幹。黎明出工夜還家,太陽顯得比他懶。車間高溫比日烈,田間日曬皮膚坼。工人看車不能休,農夫幹活那肯歇。

切莫自詡有教養,枕中鴻寶捧着講。故步自封動不得,株守一隅可憐相。快把紅旗插頭上,思想才能大解放。不說美國月兒亮,不算我

們沒教養。四體不勤稱夫子，看來有點不像樣。知識本從實踐來，抽掉實踐無分兩。破除迷信古與洋，快把紅旗來插上。

歌唱比幹勁　六月十九日

社會主義大陣營，和平建設衛和平。熱情賽過原子能，大家起來比幹勁。國際度量有標準，我用市寸比英寸。

歌唱祖国路途宽　有
江河领布小朋友多快好
的好歌手一唱得多

快哉不離日裡許
為日每惜二節也

歌唱以鼓动……月十九
誊……大陣營韬
军热情寶遇庚

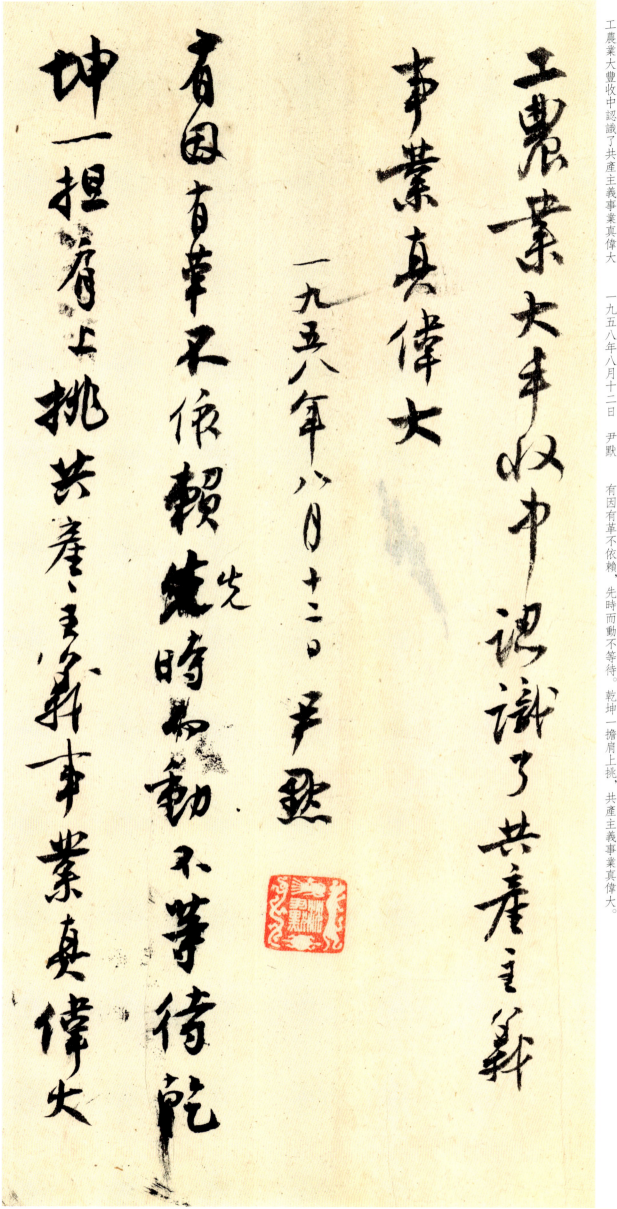

工農業大豐收（縱三六厘米 橫五九厘米）

工農業大豐收中認識了共產主義事業真偉大 一九五八年八月十二日 尹默 有因有革不依賴，先時而動不等待。乾坤一擔肩上挑，共產主義事業真偉大。

說來道理甚明白，一切為了全人類，人為呆閒天，地難與人作對。鐵須演文化之盡其時始苦愧改造能改風俗利所必興弊必廢。自有

說來道理甚明白，一切為了全人類。事在人為不關天，天地難與人作對。棉糧煤鐵資文化，各盡其能始無愧。改造自然改風俗，利所必興弊必廢。自有

史來數千年，今日真見人社會。農業綱要起作用，一髮牽引全身動。人人爲我我爲人，欲罷不能吾從衆。吾從衆，竭吾才，幹勁

鑽勁鼓起來。贏得全面大豐收，遍地行業花齊開。

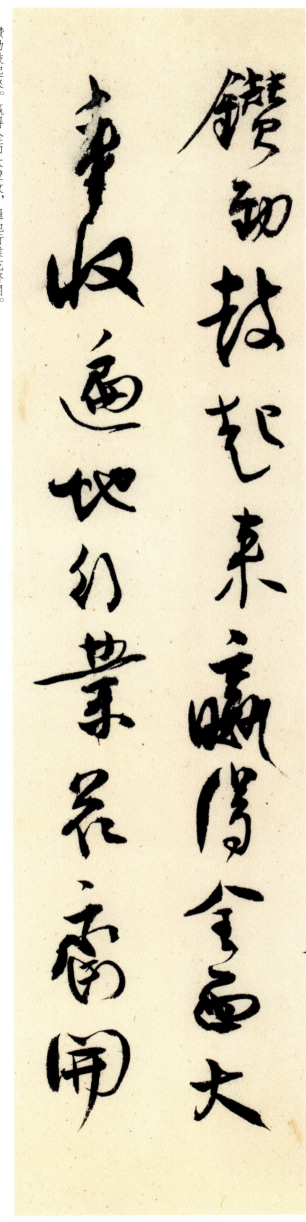

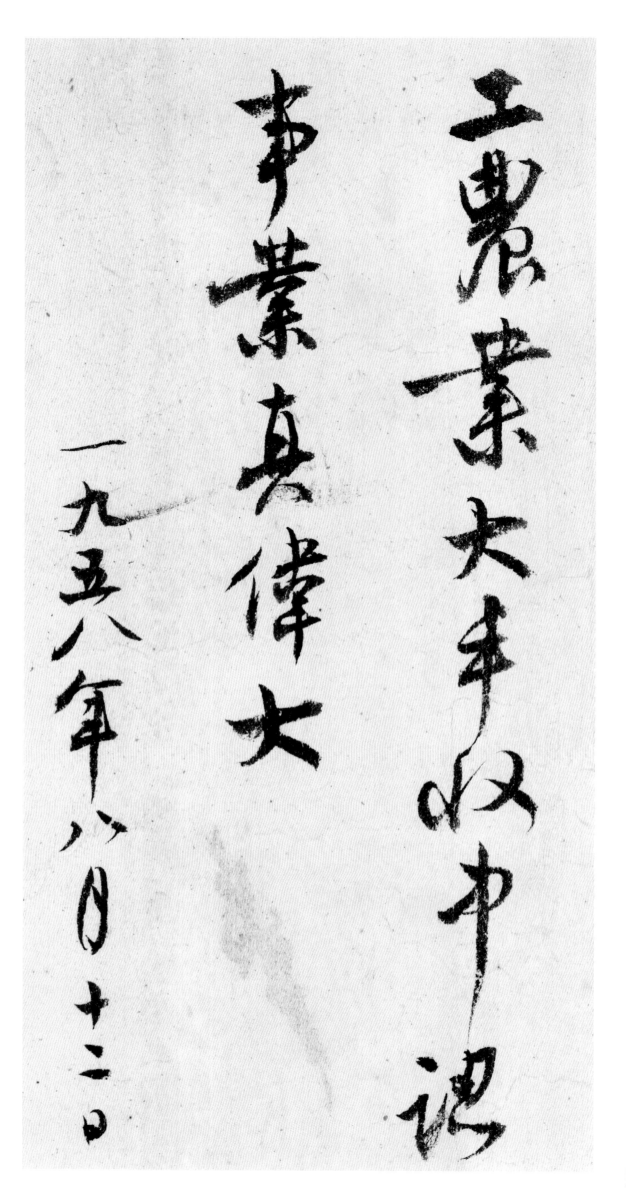

工農業大豐收中遇
事業真偉大

一九五八年八月十二日

钟期识了共产主义
月十二日 芊题

報喜隊的鑼鼓（縱二八厘米 橫五二厘米）

報喜隊的鑼鼓 當藉以實現社會主義各方面的創造力量匯成了一道洪流的時候，一切事物必然加速地根本上起着驚人的變化。鬧嚷嚷地（的）報喜隊，像潮水一般地湧現到街頭巷尾，

從清早到晚上，
從西北到東南。
鄉村聽慣了的鑼鼓聲音，
不但驚動了新中國大城市的各個角落，
而且打動了包圍著全世界的大氣。
鑼鼓的音節不要以為它單調的可憐，
當它打到每一個人的心弦上，
就會引起多式多樣不簡單的反響：

驚醒了許多懶漢的酣夢，打散了許多聰明人的幻想，鼓舞着革新者的熱忱，催促着前進者的快步。聽到了吧，同志們！大家用着又穩又快的步子，

緊跟着驚天動地的鑼鼓隊，踏上通往社會主義的平坦大道，滿懷信心的（地）前進，前進，一齊前進！

一九五六年一月十八日，尹默。

根本胜阳的铺设,当努力实现社会主义等一部洪流的时候,

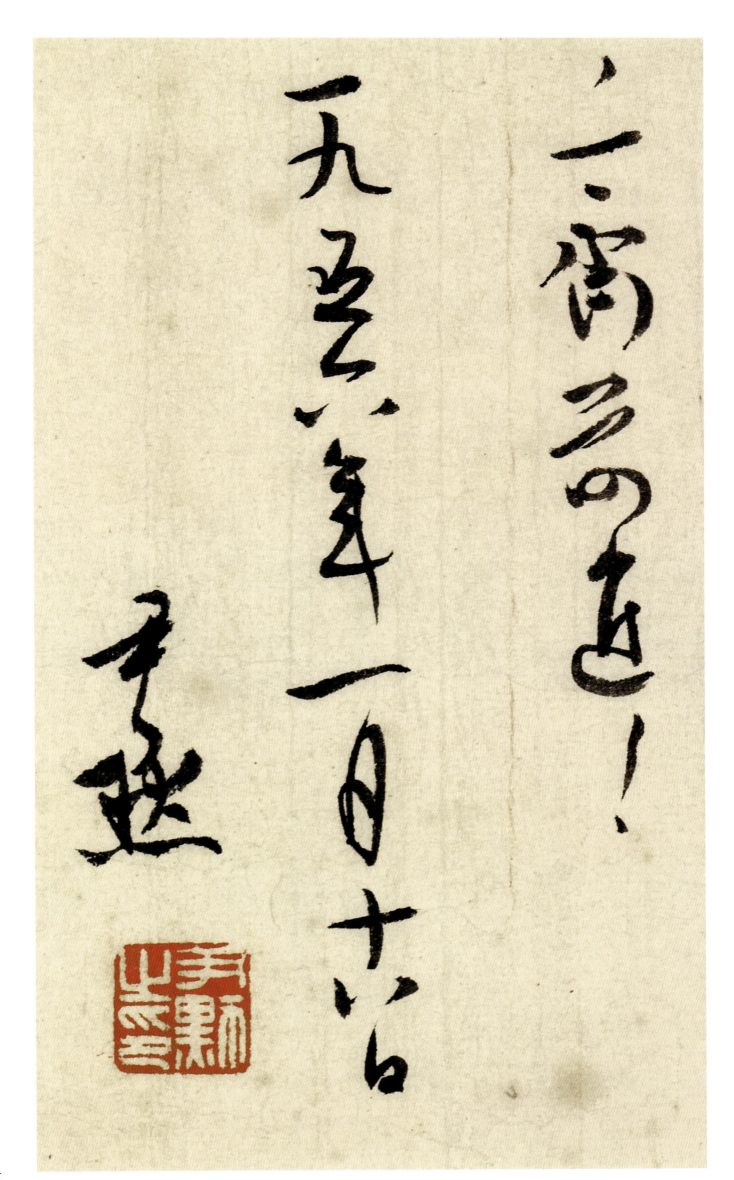

歌颂人民公社（纵三二·一厘米 横二四·九厘米）

九月四日　人民纷纷建公社，意义不与原始同。在总路线指导下，基础奠定年谷丰。钢铁相应更跃进，到处机器声隆隆。工农联盟互相长，工促农进农推工。边推边进愿力大，形成文化新阵容。学者不贵读死书，士兵随事立奇功。高旅舟车继昼夜，为国服务秉大公。工农兵学商一体，政治挂帅思想同。人类生活入正轨，形体勤动神和充。各尽所能取所需，此事实现指顾中。天堂荒诞何足道，人间佳境真无穷。六万万人幸福事，欢声齐唱东方红。

民以食为社,九月四人民饮食以社之示新不与基础果实年丰报丰,铜铁

歌唱農村大躍進（縱三〇・六厘米　橫一二一・八厘米）

歌唱農村大躍進　耕種一向靠雙手，于今扶着機械走。一雙仍是從前手，生產何止添升斗。

滿天星星眨眨眼，滿地溝渠流漫漫。星星瞅着農夫笑，田邊唱着流水調。

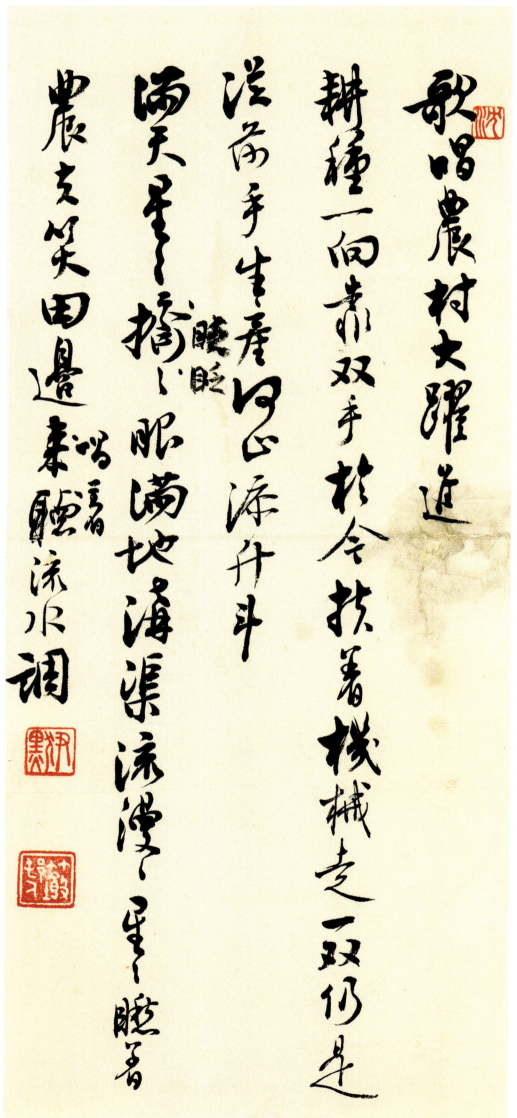

沁園春（縱二五·三厘米 橫四五厘米）

沁園春　羨帝恣意侵略東亞，賦此讉之，用辛稼軒帶湖新居將成詞韻。

正告先生，頭破血零，好歸

去來。記聯軍曾碰，中朝壁壘；飛機今化，南越塵埃。五角樓驚，白宮慌亂，一世之雄安在哉。能不怕，把邊和迫擊，接演幾回。虎狼那慣長

齋，切莫信坐談會定開。要爭豔霜中，還看傲菊；報春雪裏，全仗寒梅。越戰日強，美侵必敗，禍事根株敵自栽。東南亞，豈能容窮寇，長此徘徊。

西者先生頭破血
古来記船軍曹雄
墨瓦栈今代南越

紅領巾歌

（縱二五厘米　橫四〇厘米）

紅領巾歌·贈少先隊員

紅領巾，紅旗之一角，先烈革命爲人民，前僕後繼無退縮。留得鮮血染紅旗，要與日月爭光輝。高舉紅旗好旗手，四面八方瞻仰之。紅旗指處山河

改,天清地寧人安泰。一招一展來東風,吹開花花新世界。紅領巾,社會主義接班人,莫說自己年紀小,將降大任于汝身。汝不見,劉文學,憤(奮)不顧身除大惡;又不見,好雷鋒,不畏艱苦

得成功。忘我勞動真幸福，滴水永存大海中。父母生身黨培養，跟着黨，走四方。方向已明通大道，多少歧途迷不了。汝亦將來人父母，須將好樣傳下去。子孫萬代萬萬代，永不褪色紅巾布。

红衲巾张晴夕生红锦巾、红锦之一角、红发苎延迟苟作渡徒芷迤编一遍